美術家傳記叢書 II ｜ 歷 史・榮 光・名 作 系 列

劉啟祥

〈成　熟〉

曾媚珍　著

臺南市政府文化局 ｜ 策劃　　藝術家出版社 ｜ 執行編輯

名家輩出‧榮光傳世

隨著原臺南縣市合併升格為直轄市，臺南市美術館籌備委員會也在二○一一年正式成立；這是清德主持市政宣示建構「文化首都」的一項具體行動，也是回應臺南地區藝文界先輩長期以來呼籲成立美術館的積極作為。

面對臺灣已有多座現代美術館的事實，臺南市美術館如何凸顯自我優勢，與這些經營有年的美術館齊驅並駕，甚至超越巔峰？所有的籌備委員一致認為：臺南自古以來為全臺首府，必須將人材薈萃、名家輩出的歷史優勢澈底發揮；《歷史‧榮光‧名作》系列叢書的出版，正是這個考量下的產物。

去年本系列出版第一套十二冊，計含：林朝英、林覺、潘春源、小早川篤四郎、陳澄波、陳玉峰、郭柏川、廖繼春、顏水龍、薛萬棟、蔡草如、陳英傑等人，問世以後，備受各方讚美與肯定。今年繼續推出第二系列，同樣是挑選臺南具代表性的先輩畫家十二人，分別是：謝琯樵、葉王、何金龍、朱玖瑩、林玉山、劉啓祥、蒲添生、潘麗水、曾培堯、翁崑德、張雲駒、吳超群等。光從這份名單，就可窺見臺南在臺灣美術史上的重要地位與豐富性；也期待這些藝術家的研究、出版，能成為市民美育最基本的教材，更成為奠定臺南美術未來持續發展最重要的基石。

感謝為這套叢書盡心調查、撰述的所有學者、研究者，更感謝所有藝術家家屬的全力配合、支持，也肯定本府文化局、美術館籌備處相關同仁和出版社的費心盡力。期待這套叢書能持續下去，讓更多的市民瞭解臺南這個城市過去曾經有過的歷史榮光與傳世名作，也驗證臺南市美術館作為「福爾摩沙最美麗的珍珠」，斯言不虛。

臺南市市長　賴清德

綻放臺南美術榮光

有人說，美術是最神祕、最直觀的藝術類別。它不像文學訴諸語言，沒有音樂飛揚的旋律，也無法如舞蹈般盡情展現肢體，然而正是如此寧靜的畫面，卻蘊藏了超乎吾人想像的啟示和力量；它可能隱喻了歷史上的傳奇故事，留下了史冊中的關鍵紀實，或者是無心插柳的創新，殫精竭慮的巧思，千百年來，這些優秀的美術作品並沒有隨著歲月的累積而塵埃漫漫，它們深藏的劃時代意義不言而喻，並且隨著時空變遷在文明長河裡光彩自現，深邃動人。

臺南是充滿人文藝術氛圍的文化古都，各具特色的歷史陳跡固然引人入勝，然而，除此之外，不同時期不同階段的藝術發展、前輩名家更是古都風采煥發的重要因素。回顧過往，清領時期林覺逸筆草草的水墨畫作、葉王被譽為「臺灣絕技」的交趾陶創作，日治時期郭柏川捨形取意的油畫、林玉山典雅麗緻的膠彩畫，潘春源、潘麗水父子細膩生動的民俗畫作，顏水龍、陳玉峰、張雲駒、吳超群……，這些名字不僅是臺南文化底蘊的築基，更是臺南、臺灣美術與時俱進、百花齊放的見證。

我們不禁要問，是什麼樣的人生經驗，什麼樣的成長歷程，才能揮灑如此斑斕的彩筆，成就如此不凡的藝術境界？《歷史‧榮光‧名作》美術家叢書系列，即是為了讓社會大眾更進一步了解這些大臺南地區成就斐然的前輩藝術家，他們用生命為墨揮灑的曠世名作，究竟蘊藏了怎樣的人生故事，怎樣的藝術理念？本期接續第一期專輯，以學術為基底，大眾化為訴求，邀請國內知名藝術史家執筆，深入淺出的介紹本市歷來知名藝術家及其作品，盼能重新綻放不朽榮光。

臺南市美術館仍處於籌備階段，我們推動臺南美術發展，建構臺南美術史完整脈絡的的決心和努力亦絲毫不敢停歇，除了館舍硬體規劃、館藏充實持續進行外，《歷史‧榮光‧名作》這套叢書長時間、大規模的地方美術史回溯，更代表了臺南市美術館軟硬體均衡發展的籌設方向與企圖。縣市合併後，各界對於「文化首都」的文化事務始終抱持著高度期待，捨棄了短暫的煙火、譁眾的活動，我們在地深耕、傳承創新的腳步，仍在豪邁展開。

臺南市政府文化局長 葉澤山

目 錄

歷史・榮光・名作系列 II

紅衣　1933年

黃衣　1938年

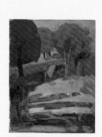

鄉居　約1955年

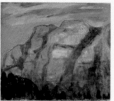

塔山　1960年

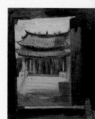

孔廟　1965年

1931-40

1941-50

1951-60

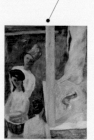

肉店　1938年

畫室　1939年

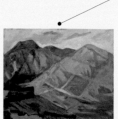

鳳梨山　約1957年

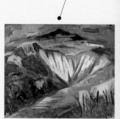

馬頭山　約1959年

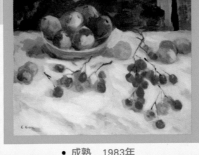
成熟　1983年

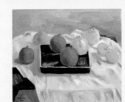
盒中靜物　1989年

孔子廟　1965年

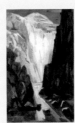
太魯閣峽谷
1972年

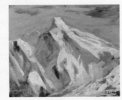
玉山雪景　1969年

小坪頂池畔　1972年

萬里桐山腰下　1983年

1961-70

1971-80

1981-90

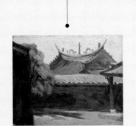
孔廟朱壁　1965年

阿里山之樹　1967年

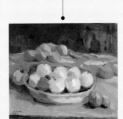
車城宅屋　1974年

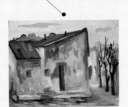
梨　1986年

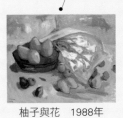
柚子與花　1988年

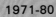

1.

劉啓祥名作——
〈成熟〉

劉啓祥
成熟

1983
油彩、畫布
60.5×72.5cm

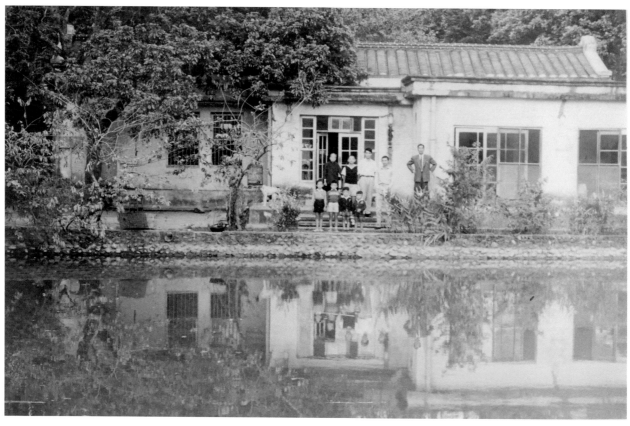

劉啓祥小坪頂住家及
工作室

桌上風景

　　〈成熟〉是劉啓祥一九八三年畫耕小坪頂近二十年後的靜物作品，一向
勤於戶外賞景，感受臺灣光影變化的劉啓祥，於一九七七年因高血壓引起血
栓，造成他日後的行動問題，靜物題材成為他以後作品中經常出現的主角。
劉啓祥創作擅長整體氛圍的營造，筆觸細細推移，交疊的筆韻自然創造出精
巧細緻的質感，因此血栓所造成的不便，並未影響到他的創作生活，病後的
他反而對人生有另一種自然的放鬆。〈成熟〉作品中，劉啓祥似乎有意釋放
一向拘謹性格的傾向，未經掩飾的筆觸，恣意隨興，隨意中將荔枝馥郁的香
氣清抹淡挑出來，而七十從心所欲的從容與平適在其中自然展現。

　　〈成熟〉作品中，劉啓祥的筆調雖恣意隨興，但他仍維持其專業畫家的
幽微慣性，在布局造境上不改以往疏密、聚散充滿音樂旋律的節奏感性，如

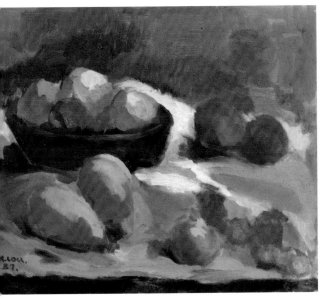
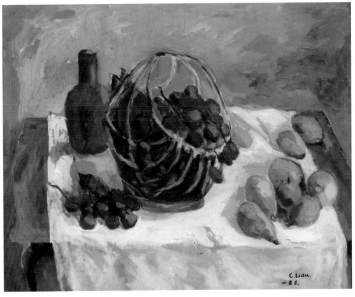

[左圖]
劉啓祥　靜物　1987
油彩、畫布　38×46cm

[右圖]
劉啓祥　荔枝籃　1985
油彩、畫布　91×113cm

抒情散文以真實人生為本，脫離早期作品中現實與夢境時空跳躍的疏離感，心思逐漸開朗。

小坪頂鄉居

　　劉啓祥於一九五四年遷居今高雄市大樹區小坪頂，小坪頂因被四周丘陵環繞，自然形成一個離群索居的地勢與氛圍，其中的荔枝樹與芒果樹日後成為劉啓祥經常描繪的田園景緻，尤其是「樹形團團如帷蓋」[1] 的荔枝樹。小坪頂鄉居期間，劉夫人經常為不方便外出的劉啓祥準備自家栽種的水果，作為靜物寫生的對象，〈成熟〉作品中所擺放的水果即是劉夫人為劉啓祥準備的家居手筆。多幅於家中畫室所畫的靜物，都是在這樣的情境下繪寫出來，又各有巧妙。如一九八五年的〈荔枝籃〉，畫面中有如天空雲氣流布的背景跟方正的白桌巾，散開右下方的綠果和堆集在籃內的紅荔枝，色彩互相抗衡、動與靜互相對峙，又和諧共存；一九八七年的〈靜物〉獨特之處在於果盤下強烈的留白效應，這道白彩賦予了柔靜的靜物小品一種強韌的張力與動勢；一九八八年的〈柚子與花〉（頁59）中，裹在報紙裡的野薑花、紅盆裡的柚

1　唐白居易《荔枝圖序》。

子，以及散置桌面的紅、橙、黃、綠水果，未經刻意安排的構圖，又是另一組音符的聚散離合。

晚年，劉啓祥所畫的靜物敷色方式更為輕逸，大多以薄彩方式揮灑畫面。如一九九○年的〈靜物〉以輕靈扼要的筆法把握描繪對象的紮實物質性，同時含納創作者怡然自得的生活態度。〈瓶花與果〉則將桌後牆面半遮半顯地繪出，維持平衡，畫家將花瓶對等而置，並以桌沿完整與不完整呈現來變化等分的構圖，前景則以水果盤與零散水果交互變化，雖多呈現數列排開的情況，但卻以聚散與色彩紛置來打破，形成活潑卻規律的秩序感。

劉啓祥在小坪頂生活了近四十四年，經歷了他半生心血的灌溉，傳承經驗，實現理想，他的創作在此走入平實生活，貼近自然。小坪頂是劉啓祥全家人安身立命的地方，他內斂溫厚的氣質，以及對藝術炙灼的熱情，在閒逸安適中醞釀出滿山的泥土香氣及遍野的藝術風華。

▌光影擒拿手

坐在劉啓祥昔日畫室的一角，隨時可以感受到光影移動的腳步，掠膚而過的冷熱溫度，一向溫吞內斂的劉啓祥作畫需要自然光線，因此陰雨天及晚

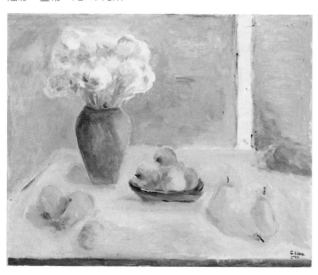

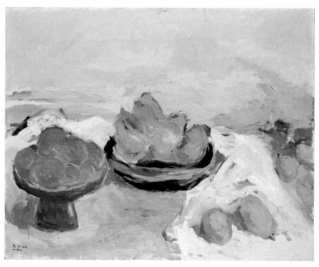

[左圖]

劉啓祥　小坪頂　約1955
油彩、畫布　32×41cm

[右圖]

劉啓祥　池畔　1955
油彩、畫布　46×38cm

上不常作畫，他總是喜歡在有光的時候才開始思考、動筆作畫。筆者向著昔日劉啓祥創作〈成熟〉作品的場景，夏日的午後，彷彿看到畫中的光線由右邊緩步進場，越過芒果、荔枝峰頂後，跌落在白色桌面上，緩緩向左移動，一回神，俏麗的光影早已布滿整個畫面。午後的陽光溫暖亮麗，純白色在紅、綠、中間色調之後登場，妝點了滿桌子的素雅光影。這樣光影的想像與戲遊，每天在小坪頂庭院中發生，走在畫家居所的庭園小徑上，你可以看到從樹梢逶邐而下的熾熱光線，大自然的曼妙步移，讓鄉居生活多了一種追逐光影的樂趣。

　　描繪小坪頂家園一九五五年的作品〈鄉居〉（頁42），記錄了庭園裡斜坡的動勢與變化，光線撒落在高低起伏的山坡上，透過黃土、綠茵與高低遠近的落差，抓住了色彩的轉變與氣氛，左上方的一株荔枝樹，色彩濃重，宛如突出畫框外，使畫面顯得開闊而有力度。另一件小品〈小坪頂〉以塗敷與挑刮的刀法交錯運作而成，描寫的是家園前庭的景象，構圖去繁就簡，結實穩固的土地裡充滿靈活的動感。〈池畔〉、〈小坪庭院〉兩件小品，也是劉啓祥在光影多變的小坪頂，光線拿捏之間優游自在的心情映寫。

　　追求浪漫與自由的趣味性表現，一直是繪畫對劉啓祥最大的吸引力，在他往後於南臺灣的各種教學場合中，「趣味」也是他不斷強調的繪畫重要元

劉啓祥　小坪庭院　1973
油彩、畫布　32×41cm

素。

　　劉啓祥面對景物的寫生是一種想像的寫生，色彩的運用常存主觀，如倪
再沁描述的劉啓祥：「由於性格沉靜而好沉思，劉啓祥作品或多或少都帶有
想像，具有很濃的主觀性。早期的群像如此，中期的風景也因畫家的主觀感
覺而加以簡約或變形，晚年的靜物也並非完全寫實……這使劉氏的作品往往
在寫意及寫情中透出幾許浪漫的感情。」[2] 尤其是白色的巧妙運用，劉啓祥擅
長運用白色混搭技法，使原有色彩強度微微降階，變幻出中間調性豐富的層
次感。

　　劉啓祥的作品或許和社會主要議題在形式上沒有直接的互動，但就純粹
藝術的角度來看，他的作品反映的是他的生活，他看待事物的方式。

成熟

　　劉啓祥一九一〇年出生於臺南柳營，在這個地方得到他日後藝術發展的

2　倪再沁，《高雄現代美術
誌》，高雄：高雄市政府文化
局，2004，頁47。

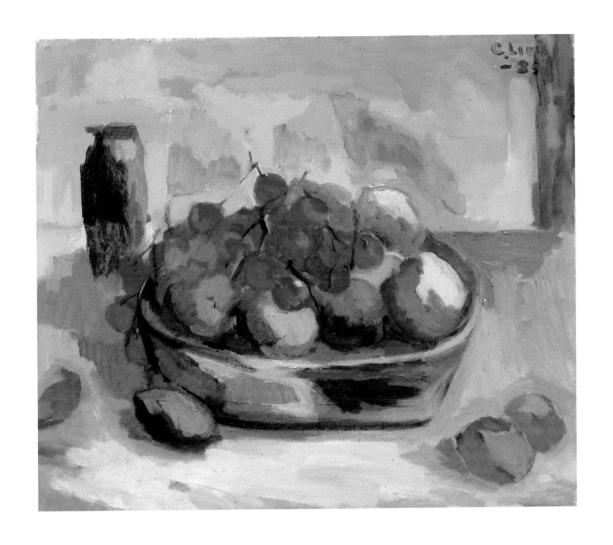

劉啓祥　靜物　1985
油彩、畫布　46×53cm

養分。留日、遊歐，戰後又回到自己的家鄉，隨後在高雄開枝散葉，開啓高雄現代美術史嶄新的一頁，雖然戰後的身分認同及語言文字的障礙，普遍困擾著當時臺灣士紳家族的後代，但隨著政局、社會逐步穩定，因著成家立業的人生段落，劉啓祥從追求浪漫情懷的少壯年，慢慢蛻變成長為後學所尊敬的「劉先生」，成為中華民國臺灣南部美術協會「南部展」的精神導師。

　　畫家劉啓祥一九一○年到一九九八年的生命行旅中，一路有彩筆相隨，作品由群像、人物的布局經營，到對風景、靜物的自然描寫，在其流徙歲月中，我們可以看到劉啓祥作品風格的變化，也看到一個藝術家生命的旅程。如同作品〈成熟〉中，畫面裡鮮嫩的果實疏密聚散，宛如鄉間劇場一支輕盈的舞蹈，光影躍動步移之間，彩筆揮灑的靈魂因而圓滿，生活的滋味更加清甜鮮嫩。

2.

臺南第一世家──
劉啓祥的藝術與生命行旅

<div align="right">劉啓祥與母親郭碧霞合影</div>

名將之後，柳營世家

　　劉啓祥一九一〇年出生於臺南柳營[3]，《臺南縣志稿》[4]中記載劉啓祥的家族是「南縣第一世家」。劉家的歷史可以追溯到明末鄭成功的部將劉茂燕；劉茂燕因為追隨鄭成功北伐，戰死於南京，鄭成功為撫恤劉茂燕遺族，因此到漳州迎接他的妻子和幼子劉求成到臺南，後來劉求成到柳營開墾，奠下了劉家在臺灣的基業。劉啓祥的曾祖父劉日純，是劉求成的曾孫，在嘉慶年間從事製糖事業，販運南北洋，家業達於鼎盛。劉日純不但經商成功，也非常重視儒家傳統教育，經常聘請名儒在家中私塾教學，家中六子均曾擔任地方官，形成劉家鄉紳的傳統。

　　劉啓祥的父親劉焜煌是劉日純幼子之孫，日治時擔任區長等官職數十

3 原臺南州新營郡查畝營。

4 洪波浪、吳新榮，《臺南縣志稿卷八人物志》，臺南縣：臺南縣文獻委員會，1960。

劉啓祥於臺南柳營的故居

年，史書形容他：「誠忠悃篤、克盡厥職，鄉人敬若父母。」劉焜煌仁惠義捐，熱心地方公益，也善於理財。柳營現存的劉家聚落，仍可窺見當時劉啓祥家族在柳營地區家業興盛的景況。

青澀年少，求學東京

臺灣在日治時代，稍有名望的的仕紳家庭，常會延聘畫家為家人描繪肖像，劉家也從日本延聘了一位畫師，他熟練的技巧，把劉啓祥父親的容顏畫得栩栩如生，在家中備受禮遇。當時畫家獨特的風貌與神情[5]，深深吸引了劉啓祥，讓他對畫家的生活產生了一種迷戀；之後，在學校又受到美術老師陳庚金的讚賞，成為畫家的念頭悄悄落在劉啓祥的心中。

一九二三年秋天，在愛護他的兄長安排之下，劉啓祥動身到日本東京青山學院中學部就讀。當時，青山學院是所學風開明，重視人文素養的學校。在就讀期間，劉啓祥經由留法的美術老師獲得西洋繪畫的基本知識、扎下素

5 曾雅雲、劉耿一筆錄，〈劉啓祥七十自述〉，《藝術家》，臺北市：藝術家雜誌社，1980（5），頁39-64。

6 鷗亭生在「第五回臺展評論」中，對劉啓祥的作品即有不錯的評論：「……劉啓祥的〈持小提琴的青年〉、〈札幌風景〉是更為認真的好作品。這兩件作品的色彩感尤其脫俗。臺展處於南方卻很少能有作品表現出對色彩的優秀理解，因此劉啓祥可以說是很特別的畫家……」

描的根基，也因此讓劉啓祥更確定他對繪畫的喜愛與興趣。

劉啓祥為了將來進入大學研習繪畫做準備，在青山學院四年級時即利用課餘的時間，進入川端美術畫學校學習。一九二八年三月，他順利進入文化學院洋畫科就讀。在洋畫科的師資陣容中，如石井柏亭、有島生馬、山下新太郎等，都是當時活躍於日本畫壇的知名畫家，也都屬於「二科會」的開創元老。劉啓祥在幾次的展覽會中觀摩這些畫家的作品，深覺他們的理論、思想和畫風較能契合個人的觀念，因此決定進入文化學院接受啓發與教導。一九三〇年，二十一歲

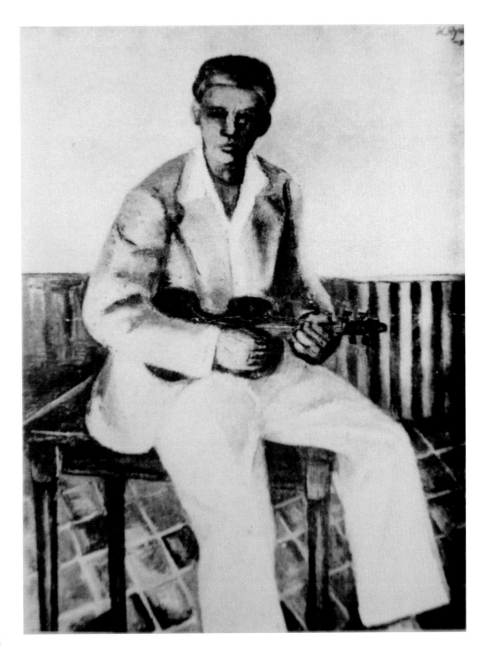

劉啓祥　持曼陀林的青年
1931　油彩、畫布
尺寸未詳
第五屆臺展入選

的劉啓祥以〈臺南風景〉一作入選充滿前衛風格的「二科會」。一九三一年六月，劉啓祥自文化學院畢業後，開始回臺參加「臺灣美術展覽會」（簡稱「臺展」）；十月時，〈持曼陀林的青年〉、〈札幌風景〉（頁18左圖）於第五屆臺展獲得入選[6]。

雖然劉啓祥在日本、臺灣畫壇逐漸嶄露頭角，但體驗到日本畫家當時嘗試西方的新技法歷史尚短，為對西方文化有一全面性的了解，也為了給自己一個澈底了解西洋繪畫精髓的機會，遂下定決心到法國去做實地的研究。

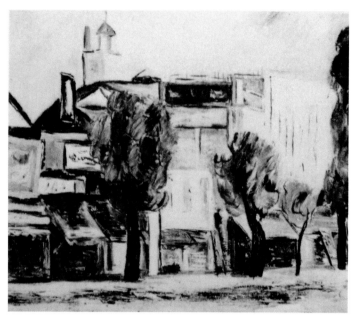

[左圖]
劉啓祥　札幌風景　1930
油彩、畫布　尺寸未詳
第五屆臺展入選

[右圖]
劉啓祥　臺南風景　1930
油彩、畫布　尺寸未詳
日本二科會入選

西風東漸，遊學巴黎

　　劉啓祥決定遊歷歐洲習畫的一九三二年，在臺灣並沒有什麼美術風氣，當時的美術學生的社會功能也有限，在學習美術並不被一般人鼓勵的大環境之下，只有少數像劉啓祥一樣生活寬裕的人，才有條件到當時畫家夢想的藝術之都——巴黎遊學。

　　當時劉啓祥偕同楊三郎前往歐洲，船抵法國南部馬賽港，稍早抵法的顏水龍由巴黎南下來接，甫抵巴黎的劉啓祥，先住進巴黎的日本學生會館，後來遷到蒙帕那斯區（Montparnasse）往南三站地鐵的Ernest Cresson街尾的一間畫室。蒙帕那斯區位於巴黎塞納河左岸，一九一〇年代逐漸取代右岸的蒙馬特區（Montmarte），成為藝術家聚集的地方。新開發的地區提供給新興中產階級舒適的居住環境，便宜的旅館、幾近免費的藝術工作室、日夜開放的咖啡館、舞廳，吸引了許多年輕藝術家進駐此區。另外，許多外國移民來到巴黎，使巴黎到處充滿了異國情調，自然匯聚成為一個充滿藝術文化氣息的國際都市。

　　羽生操在〈在巴黎創作的兩位臺灣畫家〉[7]一文中如此描述楊三郎與劉啓

7 羽生操，林保堯譯，〈在巴黎創作的兩位臺灣畫家〉，《風景心境》，臺北市：雄獅圖書股份有限公司，2001，頁382。

祥初抵巴黎的情景：

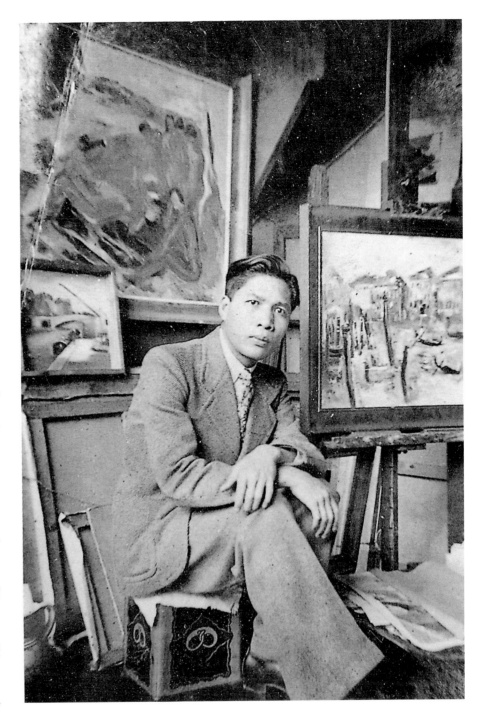

劉啓祥攝於巴黎畫室

　　……兩位都是充滿希望的青年。略胖而快活，滔滔不絕的楊君與瘦削而沉默、隨時都像在沉思中的劉君，對照之下非常有趣。永遠精神飽滿的楊君出門去後，劉君獨自留在學生會館沙龍啜飲著紅茶，姿影有些落寞。這是他們剛到巴黎兩三個月內心緒奇妙不安的時刻。

　　兩次大戰之間，巴黎的藝術表現是完全自由的，不受任何畫派的拘束，但因時局仍不穩定，整個社會瀰漫著虛無批判思想，無政府主義流行，新興的中產階級開始擁有休閒的時間和金錢，都會中的女性勇於實現自我，追求流行風尚。劉啓祥浸淫在那樣的社會氛圍裡，對女性自然有不同的體驗。延續這樣的體驗，劉啓祥後來定居日本時的作品，很自然的就以都會時尚女性為創作主題。

　　劉啓祥在法國期間，經常請法國或義大利模特兒到畫室，據以寫繪研究，也常到巴黎周遭及南歐等地寫生，劉啓祥似乎特別嚮往塞尚（Paul Cézanne）、馬奈（Édouard Manet）的作品風格，因此在申請進入羅浮宮臨摹時，就先以塞尚、馬奈的作品為臨摹對象，後來也臨摹了柯洛（Jean-Baptiste Camille Corot）的風景作品。

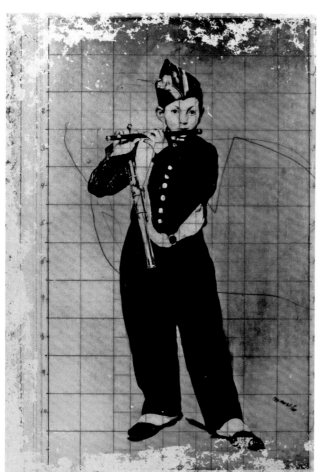

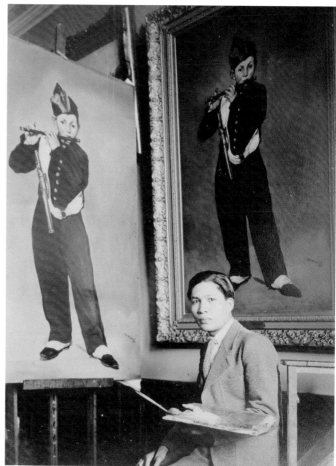

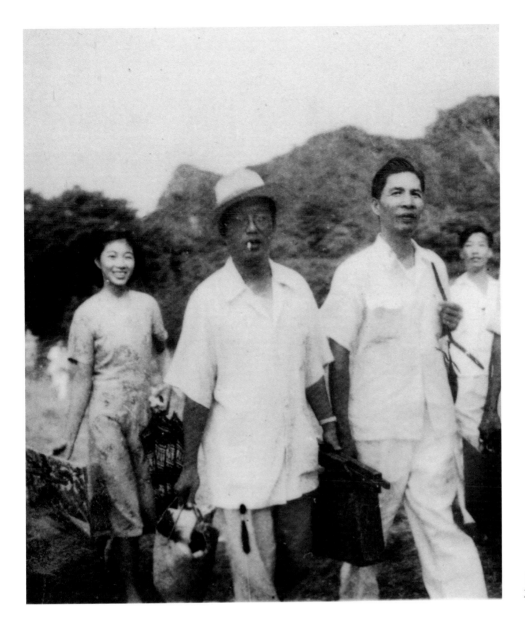

1960、70年代劉啓祥與畫友於戶外寫生

潛心創作，目黑區家園

當劉啓祥浸淫於巴黎國際藝術氛圍，準備實踐自己對藝術的理想時，卻遇到一九三五年秋，法郎不斷貶值，時局也愈來愈不景氣，劉啓祥只好收拾行李返回臺灣。在臺灣的短暫停留中，參加了第九屆臺展，獲得入選。隨後於一九三六年，在日本東京都目黑區柿之坂購屋定居，並於一九三七年於東京銀座三昧堂舉行在日本的首次個展，以及臺北教育會館舉行滯歐作品個展，展出遊歐時期的作品。同年與笹本雪子結婚。劉啓祥在目黑區家園設立畫室，準備朝專業畫家的生涯邁進，並以定期參加每年的二科會展為首要規劃目標。

[左頁左上圖]

劉啓祥所臨摹的馬奈〈吹笛少年〉

[左頁右上圖]

劉啓祥於羅浮宮臨摹馬奈的作品〈吹笛少年〉時留影

[左頁下圖]

劉啓祥（右）於1950年代起推動南臺灣美術發展，與年輕時同至法國遊學的楊三郎往來密切。

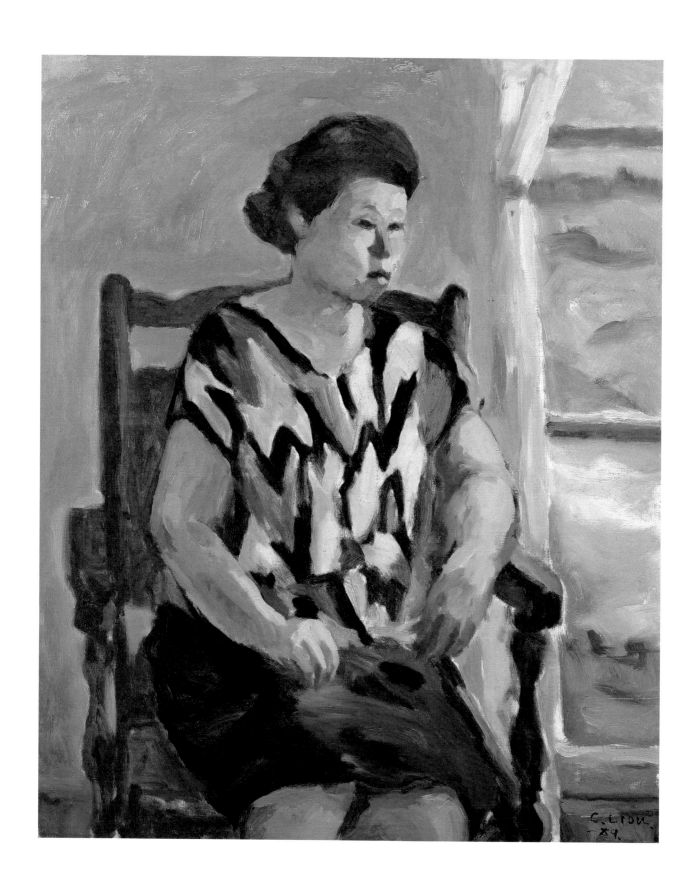

8 吳天賞,顏娟英譯,〈洋畫家點描〉,《臺灣文學》,1941,頁11。

劉啓祥於一九四一年參加了第七屆「臺陽美展」。吳天賞於〈洋畫家點描〉[8]文中如此形容劉啓祥:

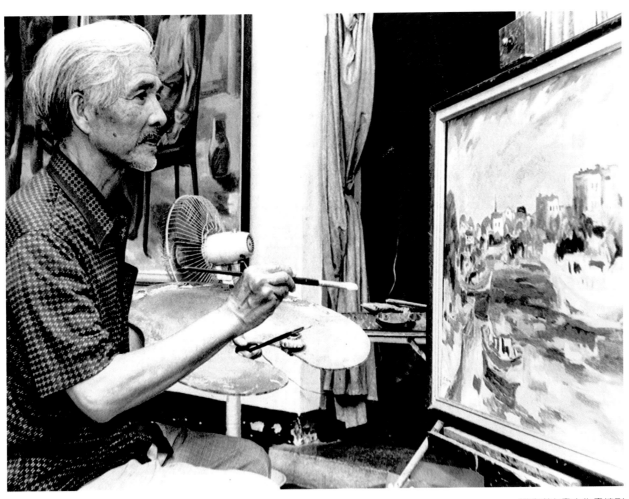

<div align="right">劉啓祥在畫室作畫情形</div>

　　最近臺灣畫壇上，像彗星般出現的大人物即劉啓祥。……他今年成爲「臺陽展」的新會員……

　　他的素材及風格早已超過單純的好奇與崇洋味，而別具素樸的旋律，格調與色彩穩重優美。畫品既高，予人優雅的感覺，令人對其難得的資質肅然起敬。一刀縱剖而成，紅色牛肉的切割面，不但不噁心而且像是有彈性的肉，顏料使用細膩，效果頗佳。其次，例如，〈坐婦〉（即〈黃衣〉，頁36）圖中的地板，或發白的牆壁等，如實地傳達了觸感而色感也很好。豐富地表現明暗當然比一片含糊的描寫更爲優異，這不必再多言。以上不過略舉一方，全體而言，劉氏的每一件作品都具有相當水準，令人高度讚揚。

　　劉啓祥在一九四一年成為臺陽美協會會員，日後經常提出作品參加臺陽

<div align="right">
[左頁圖]

劉啓祥　花衫　1989

油彩、畫布　61×50cm

‧畫中所繪為長年為劉啓

祥操持家務的劉夫人，渾

圓堅實的體態，顯得平易

近人。
</div>

展的展出。但是，不幸地，當年臺陽展開幕後的兩天，一向為他經營家務、收取田租的兄長劉如霖突然去世，失去至親，除了情感上的打擊之外，現實面上，劉啓祥自然要擔負起照顧母親的責任，另一方面也要照料家中龐大的產業。在短暫的留臺期間，劉啓祥再次以〈野外歸來〉參加第八屆臺陽展，陳春德在〈全體與個人融合之美——觀今春之臺陽展〉[9]一文中評論：

9 陳春德，黃琪惠譯，〈全體與個人融合之美——觀今春之臺陽展〉，《興南新聞》，1942.5.4，版4。

　　劉啓祥就像一位細微觀察的博物學者，具有在植物內發現血管，在骨片裡尋找爬蟲類的本能，而作品〈野外歸來〉又一方面感覺像是詩情的發酵，這不是誇張的說法。希望他在畫壇不要保持沉寂，並且更加提升實力。

　　劉啓祥在日本二科會最後的活動，是一九四三年戰爭末期時，他提出〈野良〉、〈收穫〉參加二科會，獲得最高榮譽「二科賞」，並被推薦為二科會會友，實現了他做為一個專業畫家的夢想。

劉啓祥（右）與張啓華是1950年代推動高雄美術活動的兩位重要人物

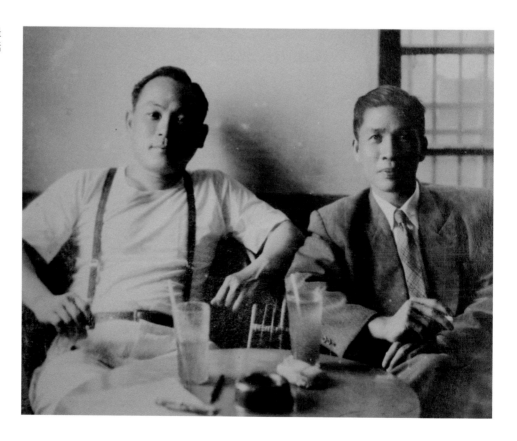

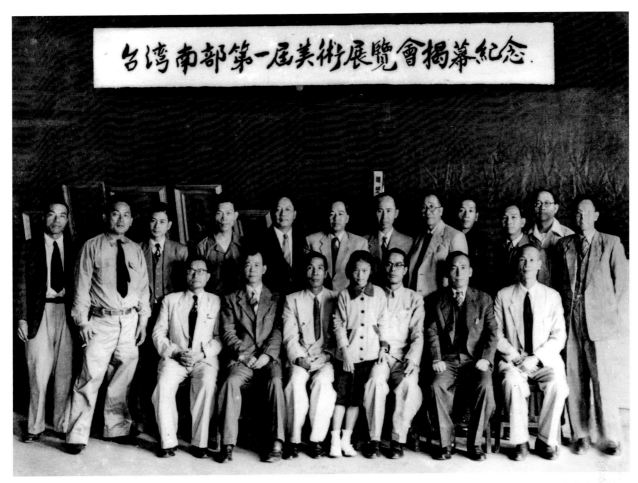

生命流轉，美術高雄

二次大戰後的世界局勢中，臺灣歸屬中華民國，與日本成為敵對的兩方，種種因素，促使劉啓祥於一九四六年初帶著妻小回到臺南柳營故鄉。在柳營停留的短暫日子裡，參與繪畫相關活動仍然是劉啓祥生活的重心，在返臺的同年十月，他開始擔任第一屆臺灣省全省美術展覽會洋畫部審查委員。一九四八年遷居高雄市三民區。劉啓祥的長子劉耿一對於父親選擇定居高雄，認為除了好友張啓華協助尋找房子，有些方便性之外，當時高雄的自然景觀有山、有海、有河，澄亮的陽光、蔚藍的海岸，讓一向熱愛自然的劉啓祥捨棄都會型的臺北與臺南，來到尚保留原始風味的高雄。

劉啓祥與張啓華留日時即已相識，當初劉啓祥準備赴法時曾經邀約張啓

1953年，臺灣南部第一屆美術展覽會畫友於展覽會場華南銀行高雄分行合影。前排左起王天賞、市府秘書陳漢平、劉啓祥、市長千金、市長謝掙強、王家驥、林守盤。後排左起李春祥、張啓華、蒲添生、陳夏雨、楊三郎、郭雪湖、林玉山、劉清榮、陳雪山、王水河、鄭獲義、劉欽麟。

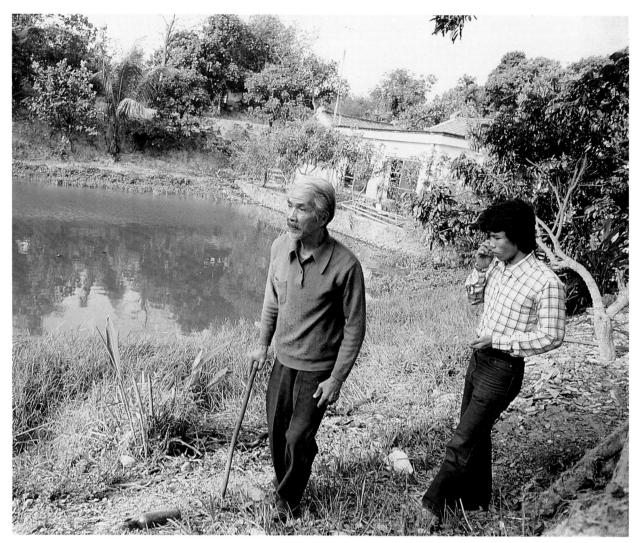

約1980年，劉啓祥在高雄市大樹小坪頂鄉居散步。（孫嘉陽攝影，藝術家出版社提供）

[右頁左上圖]
劉啓祥與夫人陳金蓮

[右頁右上圖]
劉啓祥畫耕小坪頂

[右頁下圖]
早期南部展多以詹浮雲工作室為收集畫作地點，左起為黃惠穆、劉啓祥、詹浮雲。

華同往，但張啓華必須經營家業，因此放棄前往巴黎的遊學機會，但是當劉啓祥落腳高雄後，張啓華卻實際地以他企業的力量，與劉啓祥相輔相成地推動高雄地區美術的活動與發展。

一九五三年開始活動的「南部美術展覽會」（「南部展」前身）初始，為擴大其參與層面，劉啓祥結合高雄、臺南、嘉義等地畫友輪流舉辦展覽會，後改名為「臺灣南部美術協會」，是當時高雄地區藝術家主要創作發表的空間。二〇一二年南部展於高雄市文化中心擴大舉辦第六十週年展。二〇一三年南部展已進入了第六十一個年頭了。

在推動畫業有成的時刻，劉啓祥的妻子劉佳玲（笹本雪子）因感染痢疾，一九五〇年產後去世。所幸一九五二年續絃陳金蓮，為他照顧一群年幼的孩子，並於一九五四年遷居到更接近大自然的大樹區小坪頂，建立起他另一個理想中的家園。小坪頂水源處旁這塊遠離塵囂的世外桃源，是劉啓祥尋覓許久的生命落腳處，也是全家人學習、吸收人文、自然養分的福地。

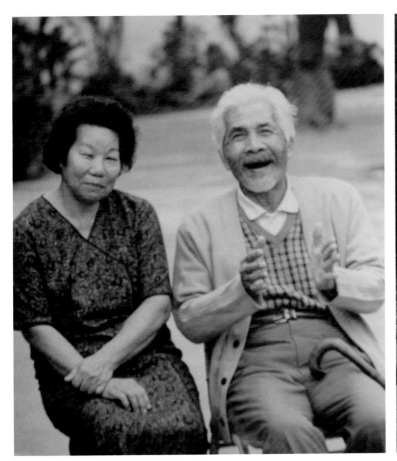

劉啓祥1980年攝於小坪頂畫室（孫嘉陽攝影，藝術家出版社提供）

　　生活逐步安定之後，劉啓祥於一九六〇年代經常外出寫生，當時足跡遠及臺灣的太魯閣、玉山與阿里山，後來又至美濃、恆春半島及小琉球等地，這樣的親身經歷與感受，使得他跟大自然之間發展出更深一層的關係，並能夠體會到個人主觀性的感受與當地環境特色共融的那一份聯繫。

▌雲淡風清，理想境界

　　劉啓祥一九七七年得血栓症前，經常走訪南臺灣各地鄉間，把對童年鄉

劉啓祥　旗后　1960
油彩、畫布　38×45cm

村經驗的回憶和一心追求嚮往的純樸、寧靜世界，織入實際存在的村落風光裡，展現其優游自在，反璞歸真的性情。

　　病癒後的劉啓祥，因體力與腳力變差的關係，多半時間是在家中附近活動，靜物畫成為這段時期主要的創作內容。早在一九六○年代即開始創作的靜物，桌上玻璃杯、陶瓶、不同色彩的水果，對劉啓祥來說，是處理畫面布局的客觀元素，桌面的取景是扮演空間分割的角色。而一九八一年以後的靜物畫素材，融入藝術家的怡然自得，畫中果物個個顯得汁液飽滿，生意盎然，是老年的畫家對生命的禮讚。

　　當藝術家全神貫注地創作時，所有的心思都放在自然物上，放在他所描寫的對象：人物、風景及靜物中，並不自覺地陷入其內，忘掉本身的意志，只剩下眼前面對的課題。劉啓祥所進入的意境，或許就像西方哲人叔本華所說的「一種對塵世利益棄絕的動作」。在創作中藝術家不僅擺脫了意志，忘

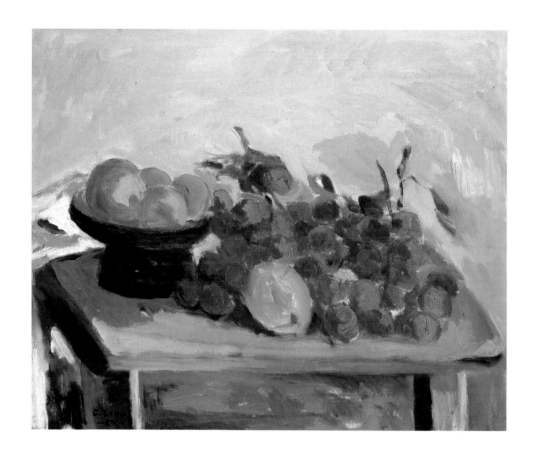

劉啓祥　小桌上的靜物
1989　油彩、畫布
50×60.5cm

卻了時間，生活中所經歷的一切也雲淡風清了。

美術館，城市的未來

在南臺灣推動美術館的成立，一直都是劉啓祥的願望之一。遊學法國期間，他觀摩各大博物館、美術館中西方歷代大師的傑作，深知畫廊及美術館對畫家學習上的重要，也體認學習環境絕對影響創作者，有優質的藝文生活環境，才會有偉大的畫家和不朽的傑作產生。一九五〇、六〇年代，南臺灣的美術環境缺乏美術學校，也沒有適當的展覽場所，更沒有市場。一生以專業畫家為職志的劉啓祥，身處這樣的環境，對後學者從事藝術創作的未來感到憂心。

劉啓祥曾興起重修柳營故居為美術館的念頭，並在一九七三年南部展二十一週年特刊中，提出他的「願望」：

在這種文化水準逐漸提高，藝術為人們普遍關懷的情勢下，雖然展覽會提供了人們精神的食糧，究不如永久設置的美術館收效來得大。所以我曾經

[右頁圖]

劉啓祥　白巾　1982
油彩、畫布　91×73cm

‧此作用色清淡，以同一色調的淡彩，不著痕跡地速記畫家內心偶發的意念與靈思，因而賦予這世俗的題材一種非俗世的特殊韻味。

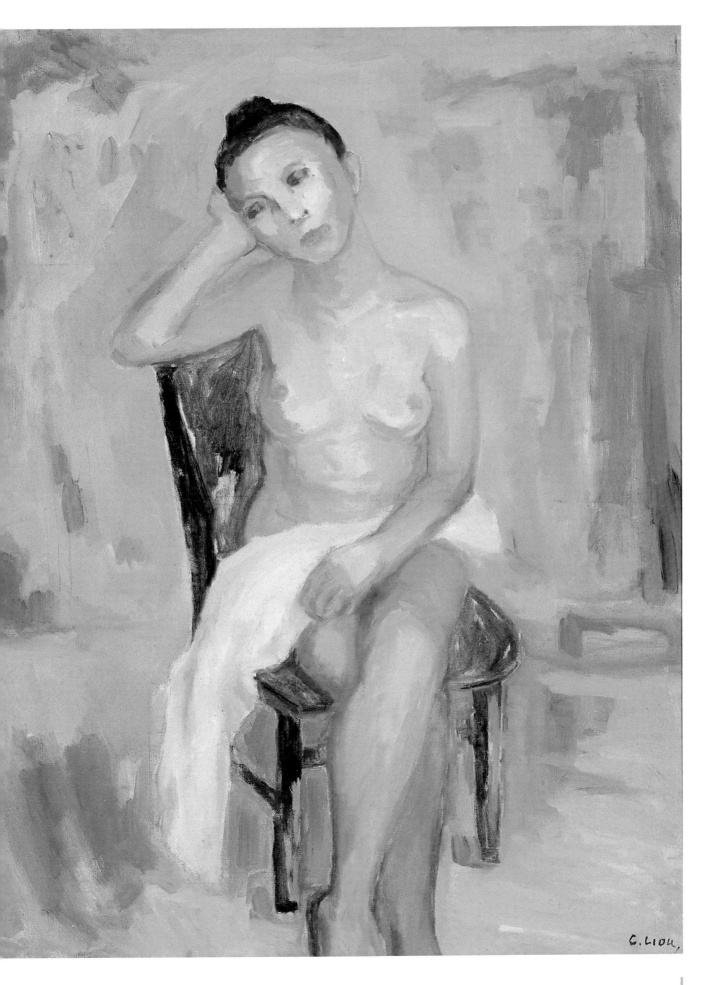

劉啟祥非常關注下一代的
美術發展

屢次提及在地方上設置美術館的重要。尤其是藝術前途，呈現著光明遠景的
今天，我更要大聲呼籲政府和熱心地方文教事業的地方人士，能審視今天的
實際需要，在各大都市，甚至於在鄉鎮小地方，從速興建現代化的美術館，
使人們在物質的豐足之外，更能擴展他們的精神領域，享受現代人類的文明
生活。

　　確實，推行美術活動，以私人的力量有其限度，因此劉啟祥轉而鼓吹
公家機關成立美術館，爾後，「成立美術館」成為劉啟祥病後念茲在茲的願
想。高雄市立美術館於一九九四年開館營運，而劉啟祥的家鄉臺南美術館也
正在籌備階段，劉啟祥一直關心的南臺灣美術發展，如今已逐步走向成熟的
境地。

[右頁上圖]

劉啟祥（後）與學生戶外
寫生

[右頁下圖]

1956年，由劉啟祥（第二
排中）主持的啟祥美術研
究所成員合影。

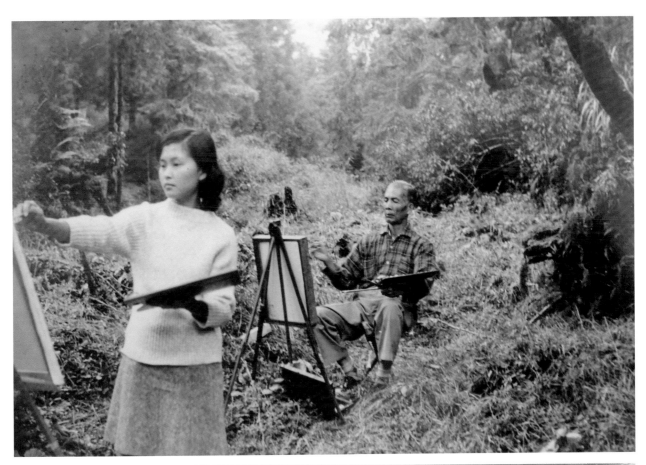

劉啓祥作品賞析

劉啓祥　紅衣

1933　油彩、畫布　91×73cm　法國秋季沙龍入選作品

　　此作原名〈少女〉，入選一九三三年十月法國秋季沙龍。劉啓祥在一九三二年七月底到了法國之後，不久在蒙帕那斯區內的一間畫室住下。此時期，除了在羅浮宮觀摩和臨摹之外，也常請模特兒到畫室作為描繪對象。畫中一位都會時尚女子，著無袖V字領紅色洋裝，低頭斜坐在扶手椅上，其身後布置一小櫥櫃及瓶花，垂落之白色桌巾及桌面斜角將景深往後推移，布局典雅具巧思。此件作品用色與筆法深受於同年臨摹的塞尚〈賭牌〉的影響。

劉啓祥　黃衣（上圖為局部）

1938　油彩、畫布　116.5×91cm　二科會入選作品

　　此作原名〈坐婦〉，入選日本一九三八年的二科會。畫中的時尚女性是畫家新婚的日籍妻子笹本雪子。

　　出現在畫家筆下的雪子，戴著淺粉色的闊邊帽，帽的腰部圈以紫藍色的絲緞，色彩十分浪漫。她坐在深色的高背木椅上，身體彷彿傾斜懸空，頭微側、眼微眯、唇若含笑，一襲式樣素雅的黃色連身洋裝，雙手戴著紗質短手套，輕握著細長的兩朵紅色花枝，黑色的皮包與黑色木椅互相呼應。

　　鵝黃色牆面左邊木質百葉窗，暗示了另一個空間的存在。光線來自右上方，帽沿下，女子左邊的額頭與眼睛，籠罩在局部的陰影裡，產生一種迷離的韻味，最後，畫家以咖啡色地面穩住整個畫面。

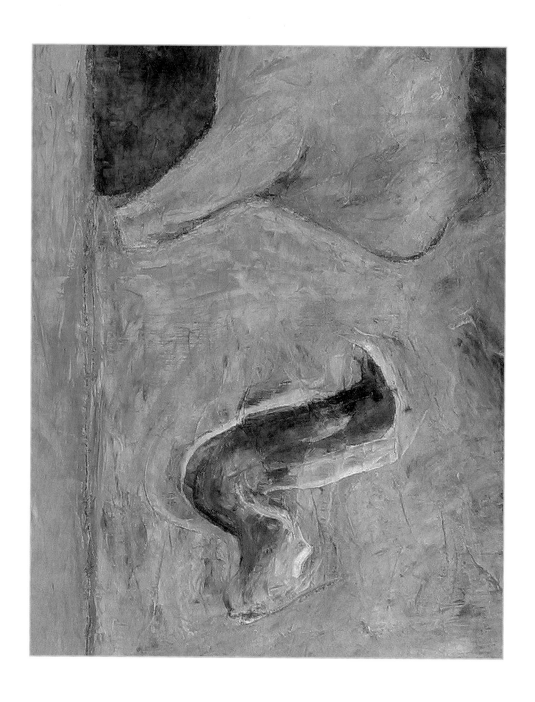

劉啓祥　肉店（上圖為局部）

1938　油彩、畫布　116.5×91cm　二科會入選作品

　　劉啓祥從法國回日本的前幾年，畫作仍是一片法式的色彩與優雅的風格。此作在構圖上十分特殊，正中央一根大柱子，將畫面一分兩半，左上的橫樑與右下案桌的邊緣又與中間的大柱將畫面切割成數個大小不一的空間，在左右兩側大空間裡，左方安置買菜仕女及肉販，右側即將被販售的肉品似乎只為構圖的需要而存在，被安放在抽離了現實生活空間的美感時空裡。

劉啓祥　畫室（上圖為局部）

1939　油彩、畫布　162×130cm　二科會入選作品

　　此作與〈黃衣〉、〈肉店〉同是劉啓祥由法國巴黎回來之後在日本所作，就他繪畫的生命歷程而言，此時尚在研究琢磨的階段，無論構圖、筆觸、用色都在不斷實驗。這件作品反映了都會時尚的品味，群像畫的構思隱含社會生活的意義。這幅畫的重點在傳述畫家個人的心聲，不講究生理結構的真實人物或想像人物，經由他的美學理念，構築成能夠傳達其重點的樣式。畫面左上方，裸女在盪鞦韆的畫中畫，是整個靜態空間裡的一個動態空間，潛在意識和浪漫情調呼之欲出。更富創意的是，他安排一個女孩在拋球，球落在畫中畫裡，成為它裡頭的一件物品——游移在夢境與真實之間，具現劉啓祥的神妙造境。

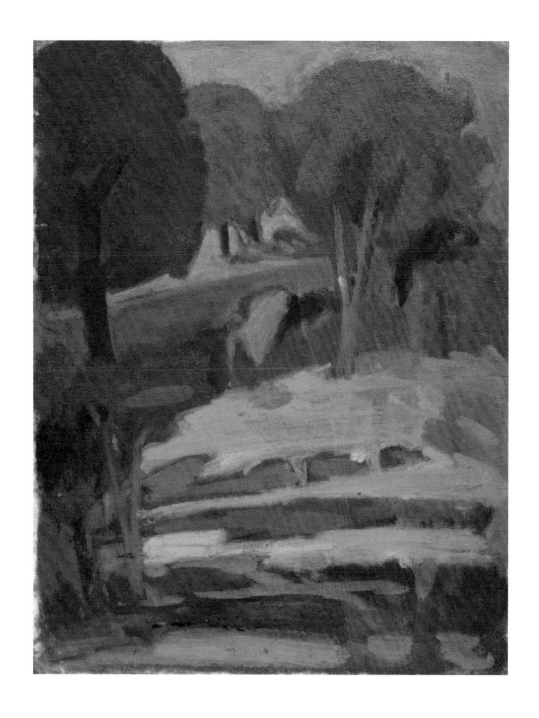

劉啓祥　鄉居

約1955　油彩、木板　42×31cm

　　此作為劉啓祥於一九五四年定居小坪頂後，在家園附近所繪製的鄉村景色。在其構圖
上，觀眾的視線從前景一層層的斜坡、延伸的樹木，以及最後背景的天空，被逐漸地帶入具
有空間深度的風景中。劉啓祥除了記錄下家園的風光，也融入了自我的情感與思緒；他將重
點放置在前景的斜坡上，主要是在觀察斜坡傾斜的動勢與變化。光線撒在高低起伏不一的山
坡上，透過黃土、綠茵與高低遠近的落差，劉啓祥抓住了色彩的轉變與氣氛，適當地簡化樹
木的技巧表現，以濃重的色彩來強化左上方的一株樹，讓它宛如突出於畫框外，使畫面顯得
開闊而有力度。

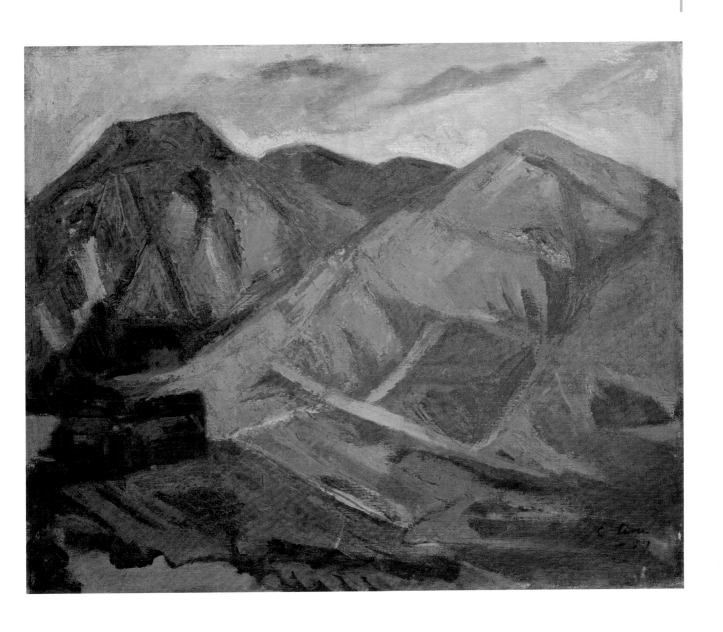

劉啓祥　鳳梨山

1957　油彩、畫布　53×69cm

　　一九五〇年代中期，為實踐農耕生活，劉啓祥在北勢坑附近買了一片山坡地，種植鳳梨和樹薯維持生計。這段與土地奮鬥的日子，貼近土地的情感，深刻表達在他的畫中。夕陽餘暉下的鳳梨山閃閃發亮，鳳梨即將要收成，土黃及紅褐色彩，應和著畫家心中溫暖喜悅的滿足。鳳梨山被旁邊的綠色山脈和坡地所包圍，顯得格外的耀眼奪目。五〇年代劉啓祥的作品中，我們聞到了泥土的氣息，大色塊的使用、筆法簡潔有力，沒有太多繁瑣的細節，但卻感受到土地強韌的生命力。

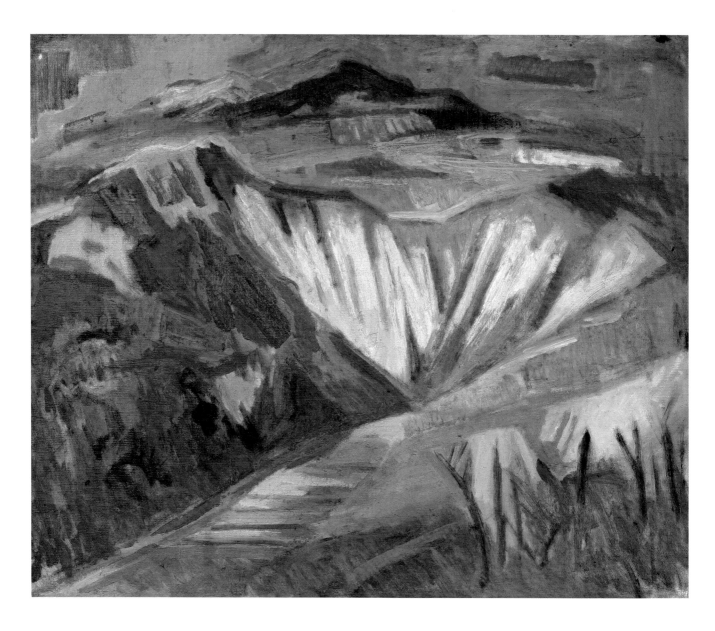

劉啓祥　馬頭山

約1959　油彩、畫布　50×61cm

　　旗山附近的馬頭山，有著複雜巧妙的地層結構，畫家以其對材質的掌控，去呈現主觀感受到的地理特質。切剖的岩面和崩落的石塊並置，強硬俐落的肌理和抽象律動的線條互相疊現。

　　畫面中，白色的山壁呈現倒三角形，山壁上粗獷的肌理強勁有力，極為搶眼，把我們的視覺重心帶到畫面的正中心，再從中心放射出去，觀照到整座山的動態。左半邊的山壁上使用紅色和綠色大塊面的色塊交錯，這種互補色的應用使得畫面格外亮麗活潑，有如寶石般的璀璨；奧妙的是，這件作品，劉啓祥僅以平面薄塗的筆法，卻成功地表現出富於變化的強勁山勢。

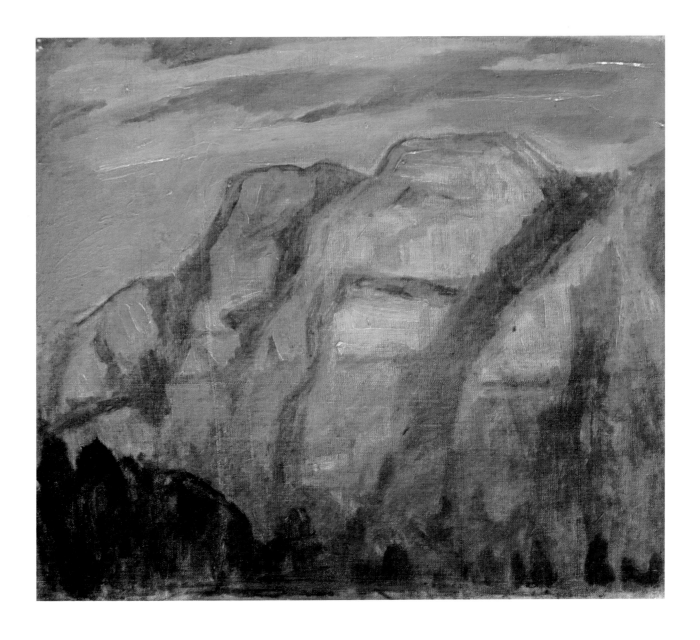

劉啓祥　塔山

1960　油彩、畫布　44×52cm

　　阿里山山脈是由石水山、大塔山、尖山、小塔山、祝山、萬歲山、對高山等十八座高度超出2000公尺的山峰所組成，其中以海拔2663公尺的大塔山最高。此幅風景畫即取景於阿里山的塔山。阿里山山脈岩層，大多由地質年代較為年輕的砂岩、頁岩等岩層所組成，其岩性軟硬、抗風化能力之大小，在地形上表露無遺。此幅風景畫不僅捕捉了磅礡的塔山氣勢，光禿的岩層表面也顯現出阿里山山脈的地理特色。「觀察」、「體驗」與「表現」，對於藝術家是不可缺少的創作過程，這也是劉啓祥為何執著於親臨畫面現場的原因。

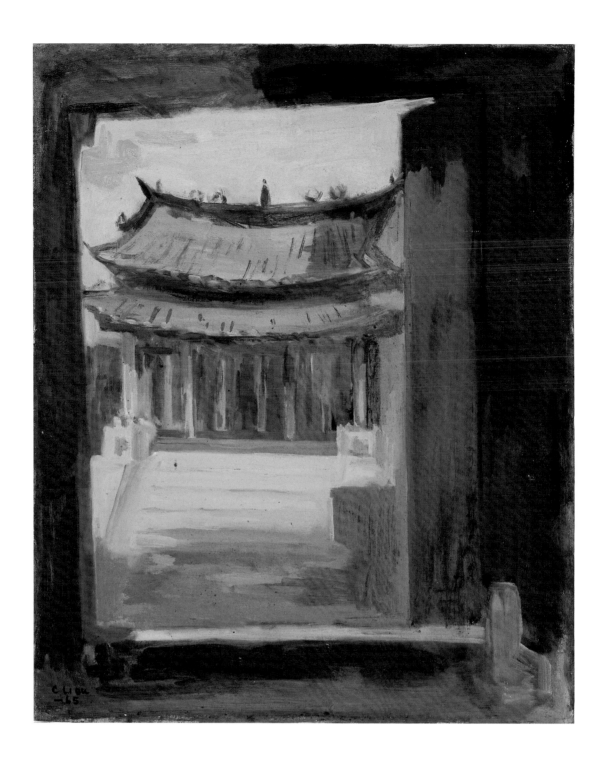

劉啓祥　孔廟

1965　油彩、夾板裱畫布　61×50cm

　　此作以敞開的紅色大門為近景，向內延伸一探靜穆的孔廟，畫面結構形成了「框中框」的視覺效果，類似攝影的取景鏡頭。紅色門框的存在，使我們無法一窺孔廟的全貌，但它並不足以狹隘我們的視野；相反地，對於看不見的地方留下無限想像的空間，更顯得其宏大深遠。

　　紅牆紅瓦的古建築，屋頂上青青淡淡的天空，帶有鵝黃色的階梯上透露出陽光的訊息，沒有絢麗的色彩，簡單穩重的色彩搭配表現出廟宇的莊嚴。

劉啓祥　孔子廟

1965　油彩、畫布　61×50cm

　　此作在空間處理上甚為巧妙，兩面高牆約占了畫面四分之三的面積，另占四分之一畫面的小小通道，從我們眼前延引至天空，至遼闊的畫外。

　　薄塗的筆觸表現暗紅色的牆面，卻展現出厚實、沉穩的質感。小巷中向光及背光的牆面處理，還有後面茂綠的背景，再現了我們記憶中的建築；點景人物則塑造景深，啓發想像。

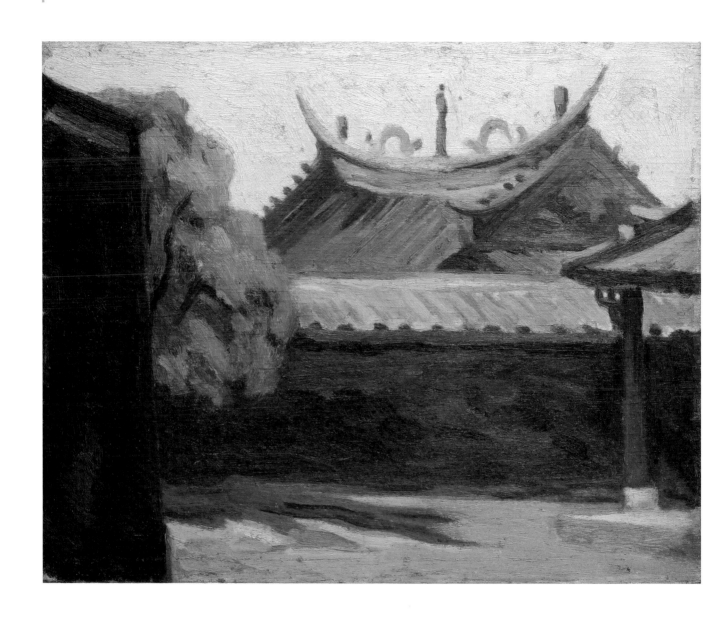

劉啟祥　孔廟朱壁

1965　油彩、畫布　22×27cm

　　劉啟祥此畫未著力在孔廟本身建築的細節描繪，構圖與色彩反而成為一系列孔廟作品所
探討的中心，大筆觸與色塊的技法並沒有因此降低作品的可看度，反而吸引觀眾的目光在劉
啟祥所探索的課題上。沉穩的色彩，簡樸的形體，讓此幅畫作給人重臨現場兼具歲月過往的
感覺，安靜而沉穩。

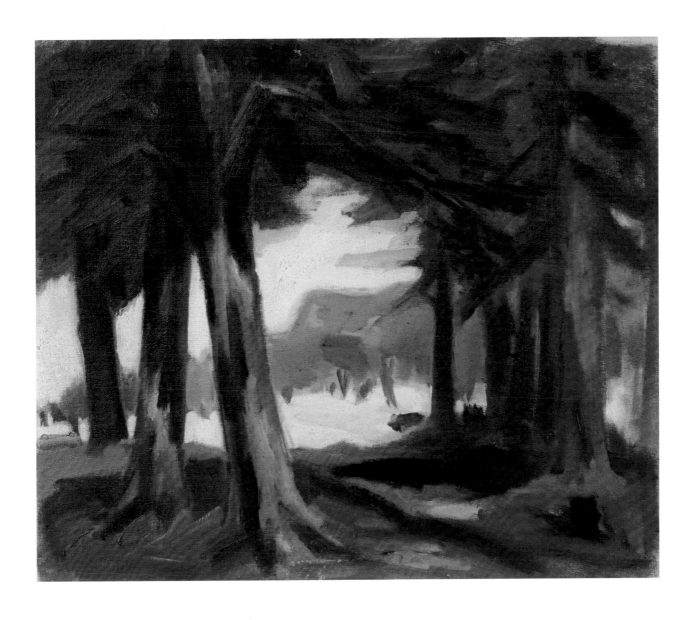

劉啟祥　阿里山之樹

1967　油彩、夾板裱畫布　45×53cm

　　清晨曙光透入樹林，空氣清新且澄澈，姊妹潭四周的杉林高大密集，形成了樹底下一大片的綠蔭，涼爽而瀰漫著一股朝露的溼氣。

　　畫面上的杉木，樹幹粗壯，葉色深厚渾重，有別於細枝嫩芽般的翠綠，表現了高山植物耐寒、堅韌的特質。遠景灑落了一片光亮，乳白色光暈加上一筆俐落的鉻黃，使氣氛溫暖了許多，高山空氣在這片光裡往外飄散竄動，形成畫面中的「氣」，而遠山的處理，畫家則是蒙上一層如薄紗般的寒色調，給人一絲清冷的感覺。

劉啟祥　玉山雪景

1969　油彩、畫布　50×61cm

　　雖然畫幅尺寸不大，但此作卻把最高峰玉山冷冽險拔的氣勢表現得淋漓盡致。冷色調的藍與白，讓空氣中的分子似乎都凝結了起來，陽光照射的部分把白雪照得發亮，而陰影的部分，畫家則是用湛藍色；這一明一暗的強烈對比，讓山勢看起來更加挺拔陡峭。沒有過多的筆觸與肌理的變化，完全任由畫刀粗放自在的運作揮灑，表現出臺灣山脈的生命力。

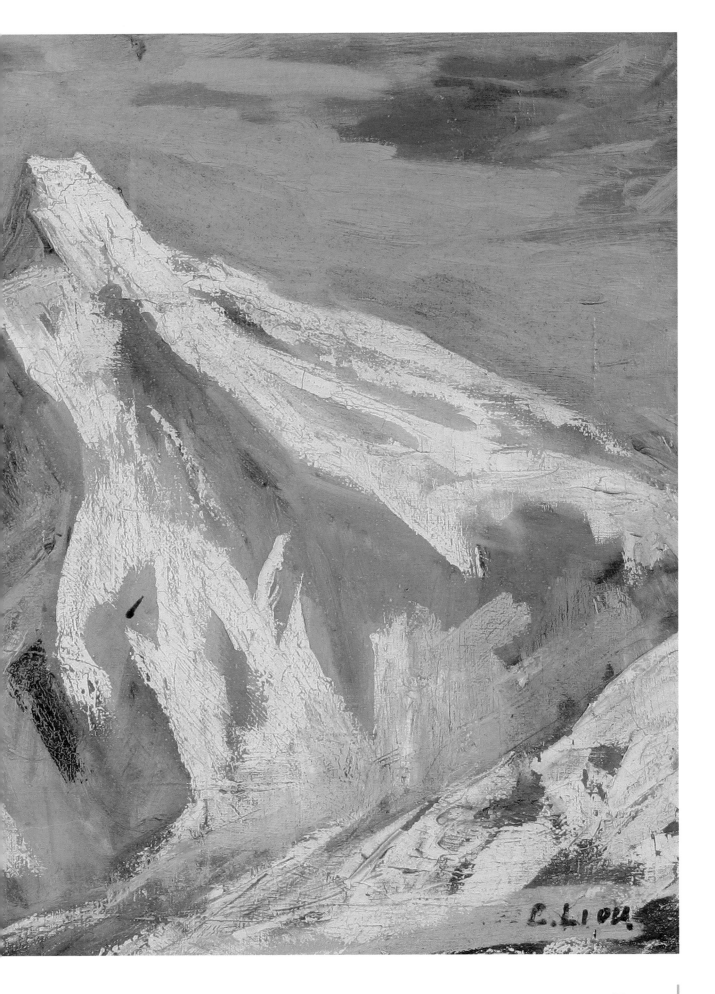

劉啓祥　太魯閣峽谷（上圖為局部）

1972　油彩、畫布　117×73cm

　　兩側峭壁峙立，右側以厚實凝重的筆觸、暗沉的褐綠色，刻畫出如斧劈般奇麗險峻的山勢，而左側纍纍圓石的山壁，則以較為明亮的色調，強調了峽谷中結構各異的山壁及峽谷裡光線明暗的對比。遠處沐浴在日光下的主峰及大理石的峭壁，反射著耀眼的日光而成白花花的一片，澄朗的天空令人心神愉悅。而迴繞於峭壁下，雕琢著雄偉的峽谷的立霧溪，在日光下閃著動人的澄淨藍色。氣勢磅礴的此作，是畫家對太魯閣禮讚的代表作。

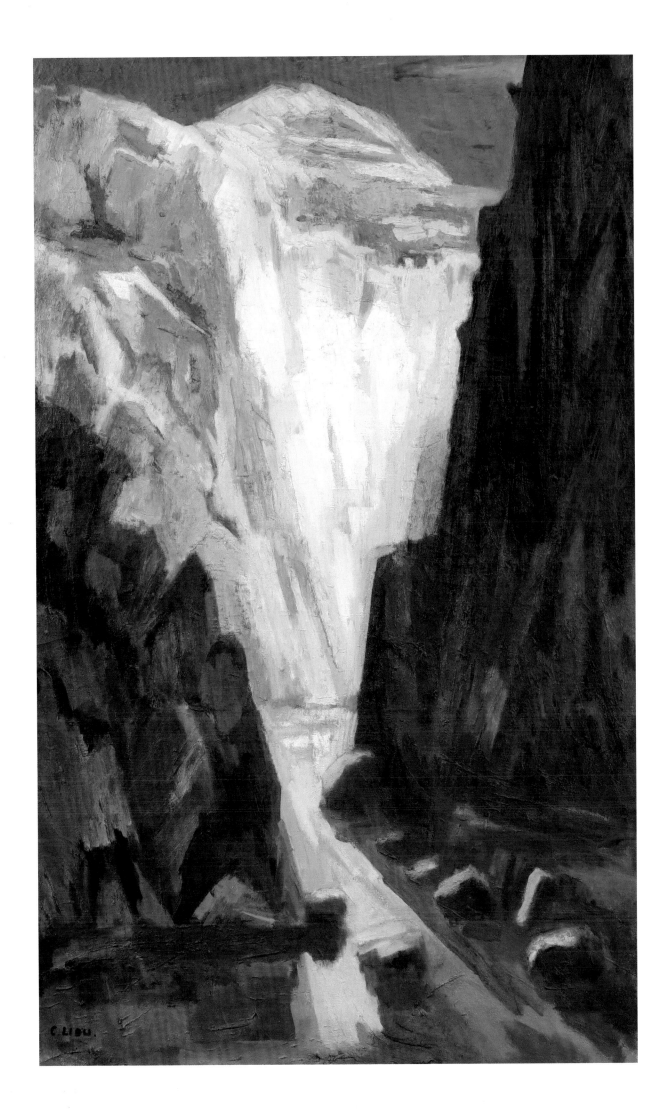

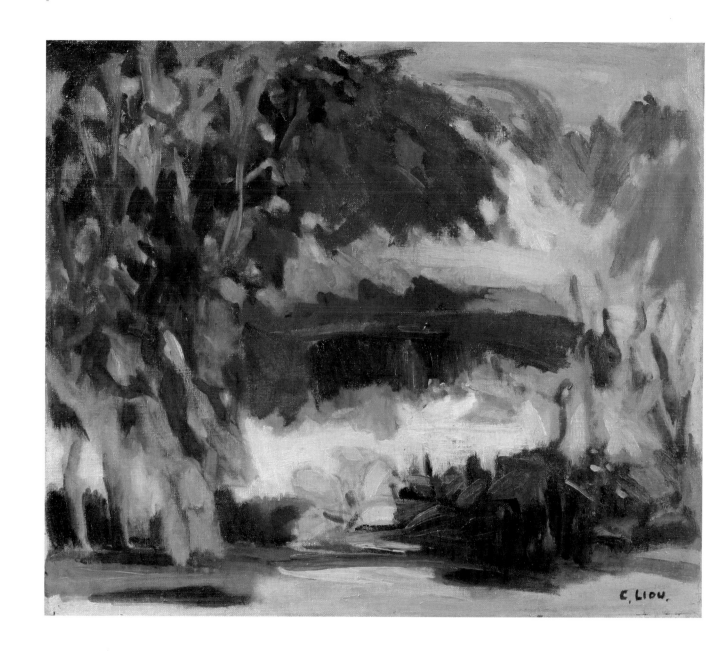

劉啓祥　小坪頂池畔

1972　油彩、畫布　50×61cm

　　畫家對於南臺灣風景光線的描繪，讓人彷彿再次親臨感受小坪頂午後那穿過扶疏枝葉灑下的躍動陽光，透過光線的變化，初夏茂盛的翠綠、風兒輕撫的嫩綠、遠方的青綠、樹蔭下的深綠、水面上波動的墨綠，還有那強光下近乎白色的亮，亮麗明快的色澤，暢快流動的筆法，小池畔生動的一隅，讓人可以感受到整個南臺灣陽光下迷人的景緻。

劉啓祥　車城宅屋

1974　油彩、畫布　91×117cm

　　偏遠的南臺灣濱海小村落車城，是劉啓祥與臺北來的楊三郎等畫壇摯友來東港、墾丁、
貓鼻頭等地寫生，最喜歡逗留的地方。

　　依山傍海的小聚落，曲折的鄉間道路上，淡淡的斜陽灑落在紅瓦白牆的屋壁上，明亮而
躍動，屋簷下及背陽的牆面則形成斑駁的陰影，枯澀椏杈的老樹在右側兀立成列。在陰影裡
的牆壁上狹小的門扉，豐富了畫面的色彩，黃昏裡淡金黃色的天空，更增添畫面向晚的靜謐
詩意。

劉啓祥　萬里桐山腰下

1983　油彩、畫布　50×61cm

　　畫中所描繪的是恆春的萬里桐小村落，近景小
樹和中景紅瓦老厝，以及遠景翠綠的山坡，紅、
綠、白對比，引人注目；門前小樹均衡地排列於屋
前，與挺立的屋群相映成趣，大自然和人的居所在
此融合相處。恣意又流暢的筆觸，把春天的開朗氣
息完整呈現了出來。

　　劉啓祥的畫作像是在自然視覺中一樣，給人一
種秩序初生的感覺。畫面的各層次平面分段布置，
景深推移，則由前景的一個人物來暗示。畫面光線
明亮均勻，氣氛清澄，畫家在此呈現了一個平靜的
宇宙大地。

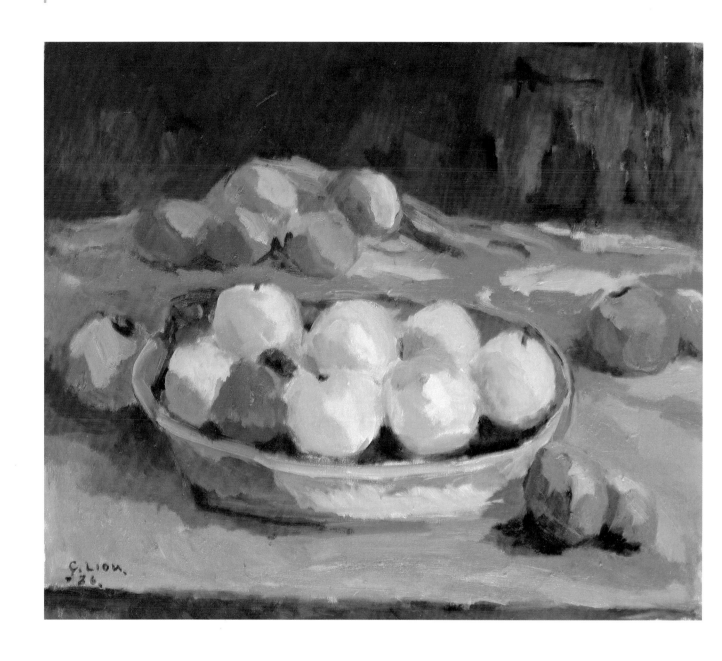

劉啓祥　梨

1986　油彩、畫布　45×53.5cm

　　劉啓祥家中有張靠窗的桌子，常成為他擺放靜物寫生的地方，南臺灣午後燦爛的陽光從落地窗前斜灑進來時，那份溫馨舒適，令人忘憂。按季節隨意收成的自家水果，一方面招待訪客，一方面則擺在案頭成為畫中題材，而家中的各種器皿，也一再出現於不同的畫中。畫家把此幅靜物當做風景來呈現，構圖和主題果物的安排上，引入前、中、後景的觀念，因此在同一層面的空間裡產生排比的關係和豐富的變化趣味。

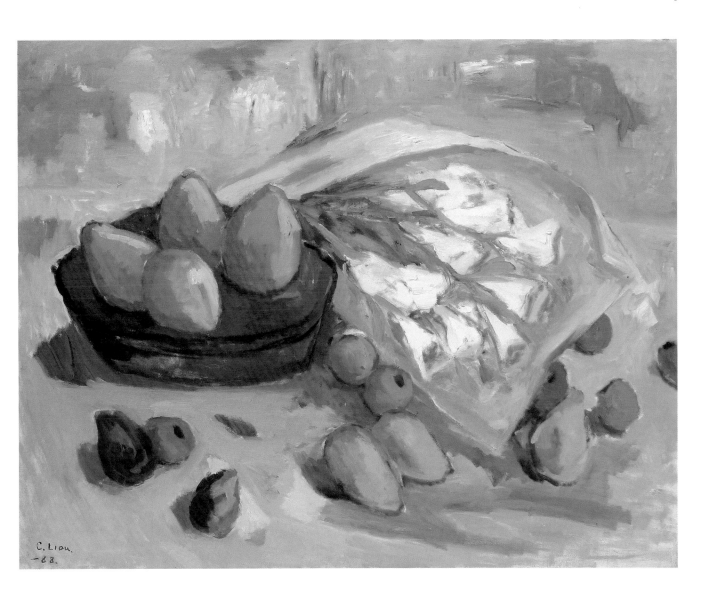

C. Liou.
-88.

劉啓祥　柚子與花

1988　油彩、畫布　91×116.5cm

　　平凡居家生活中的一瞥，成了畫家劉啓祥筆下的題材。遠離塵煩的小坪頂清靜的農居生活，讓畫家深深體悟，平凡的生活隨手捻來，都是入畫的好材料，因為那是踏實的生活與真實的情感。

　　紅盆裡的柚子，裹在報紙裡的野薑花，以及散置桌面的紅、橙、黃、綠水果，看似未經刻意安排的構圖，卻像是音符的聚散離合，畫家不自覺地把音樂的旋律與節奏帶入畫面。畫面布點的白色效應，賦予此柔靜的靜物小品一種強韌的張力及動勢。

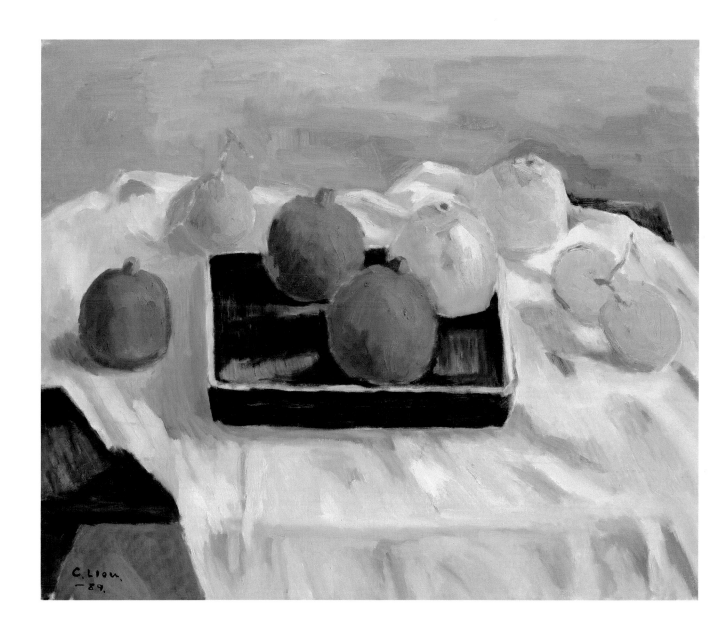

劉啟祥　盒中靜物

1989　油彩、畫布　50×61cm

　　桌上水果呈M字型排列，像極了兩座不安於山林的小山，活潑又躍動的圓球點綴在柔和的桌巾上，對稱而平衡的排列讓構圖更形收斂，水果放置於黑色的盒子中，強調出畫面的中心來。桌上水果被刻意安排，紅色與綠色的強烈對比、黃色與紅色的類似對比，紅色與綠色互為補色，故讓畫面左半部呈現活潑卻又穩重的視覺效果，而右半部則因暖色系的搭配，和背景混淆而產生的矇矓之美。此作既具體又抽象，像是一首靜物詩。

劉啓祥生平大事記

1910	・二月三日出生於臺南州新營郡查畝營（後改名柳營），排行第四，時父親焜煌五十五歲，清朝貢生，日治時期曾擔任區長職務，母郭碧霞。
1917	・就讀柳營公學校，並在家中私塾學習。
1923	・畢業於公學校，前往日本澀谷區青山學院中學部就讀。
1927	・約於此年入川端畫學校，加強素描等技法。
1928	・青山學院中學部畢業，入文化學院美術部洋畫科。
1930	・〈臺南風景〉入選二科會。
1931	・自文化學院畢業，〈持曼陀林的青年〉、〈札幌風景〉入選第五屆臺灣美術展覽會（簡稱「臺展」）。
1932	・個展於臺北臺灣日日新報社。與楊三郎同船赴歐，由稍早抵法的顏水龍南下馬賽港接待。
1933	・〈紅衣〉入選巴黎秋季沙龍。
1936	・定居東京都目黑區。〈蒙馬特〉、〈窗〉入選二科會。
1937	・於東京銀座三昧堂及臺北教育會館舉行滯歐作品個展。與笹本雪子結婚。
1938	・〈肉店〉、〈坐婦〉（即〈黃衣〉）入選二科會。
1939	・〈畫室〉、〈肉店〉入選二科會。
1941	・參加第七屆臺陽展，成為臺陽美協會會員。
1943	・〈野良〉、〈收穫〉獲「二科賞」，受推薦為二科會會友。
1946	・年初闔家返臺，寓柳營故居。任第一屆省展洋畫部審查委員。
1948	・移居高雄市三民區。
1952	・與畫友張啓華、劉清榮、鄭獲義、劉欽麟、林有涔、施亮、陳雪山、李春祥、林天瑞、宋世雄、詹浮雲等人創組「高雄美術研究會」（簡稱「高美會」）。續絃陳金蓮。
1953	・與郭柏川、張啓華、劉清榮、顏水龍、曾添福、謝國鏞、張常華等人發起籌辦首屆「南部美術展覽會」，舉行首屆南部展於高雄。
1954	・遷居高雄縣大樹鄉（2010年改制為高雄市大樹區）小坪頂。

1956	· 成立「啓祥美術研究所 I」於高雄市新興區，並設分所於臺南市。
1961	· 於高雄市三民區故宅開設「啓祥畫廊」，並於此舉行個展。正式成立「臺灣南部美術協會」主辦南部展於高雄市。
1965	· 省立博物館舉行戰後首次個展。
1966	· 籌設「啓祥美術研究所 II」於高雄市前金區。與張啓華、施亮、林天瑞、詹浮雲、王五謝、詹益秀、張金發、陳瑞福、劉耿一等人創立「十人畫展」。
1975	· 任中國油畫學會常務理事。
1976	· 任全省美展評議委員。
1981	· 於高雄大統百貨公司畫廊舉行「畫業五十年回顧展」。
1982	· 任中國油畫學會理事長。代表赴韓出席「韓中現代書畫展」。於臺北國立歷史博物館國家畫廊舉行「劉啓祥油畫展」。參加行政院文化建設委員會假臺北國父紀念館畫廊舉行的「年代美展——資深美術家作品回顧」展。
1984	· 為高雄市第五屆文藝季籌辦「臺陽美展」於中正文化中心展覽廳。任中國油畫學會名譽理事長。文建會為之製作「資深美術家創作錄影紀錄片」。
1985	· 參加行政院文化建設委員會籌辦的「臺灣地區美術發展回顧展」第二單元「新美術運動的發軔」於臺北國泰美術館。高雄市政府為之舉辦「劉啓祥回顧展」於中正文化中心至美軒。參加行政院文化建設委員會籌辦的「臺灣地區美術發展回顧展」第三單元「團體畫會的興起」於臺北國泰美術館。
1987	· 參加「臺南縣旅外暨縣內美術家作品聯展」。參加文化建設委員會主辦的「中華民國現代十大美術家」於日本大津市木下美術館展出。
1988	· 應臺北市立美術館邀請舉行「生命之歌：劉啓祥回顧展」。
1993	· 藝術家出版社出版《臺灣美術全集〈第十一卷〉劉啓祥》
1994	· 參加高雄市立美術館舉辦之「美術高雄—開元篇」。第一屆高雄縣文藝獎。參加高雄市立美術館舉辦之「臺灣地區繪畫發展回顧展」。「臺北—巴黎」旅法前輩藝術家作品展，於臺北市立美術館、巴黎展出。
1997	· 「中華民國臺灣南部美術協會」正式立案，任理事長。
1998	· 四月二十七日下午五時三十五分，病逝於高雄縣小坪頂家中，享年八十九歲。

2004	·作品〈魚店〉製作成中華民國郵票。高雄市立美術館辦理向前輩藝術家致敬「空谷中的清音——劉啓祥」展。
2013	·應臺灣創價學會邀請,參與「文化尋根——建構臺灣美術百年史」創價文化藝術系列展覽「小坪頂的藝術風華——劉啓祥畫展」巡迴展。
2014	·臺南市政府文化局出版「美術家傳記叢書／歷史·榮光·名作系列——劉啓祥〈成熟〉」一書。

參考書目

· 《二科七十年史》,東京:二科會,1985。

· 歷屆《南部展》目錄,臺灣南部美術協會出版。

· 林育淳,《抒情·韻律·劉啓祥》,臺北市:雄獅圖書股份有限公司,1994。

· 林惺嶽,《臺灣美術風雲四十年》,臺北自立晚報,1987。

· 洪根深,《邊陲風雲—高雄市現代繪畫發展紀事 1970-1997》,高雄市:高雄市立中正文化中心,1999。

· 胡龍寶、吳新榮等,《臺南縣志稿》,臺南縣:臺南縣政府,1986。

· 倪再沁,《高雄現代美術誌》,高雄市:高雄市政府文化局,2004

· 黃冬富,《高雄縣美術發展史》,高雄縣:高雄縣立文化中心,1992。

· 黃光男,《劉啓祥回顧展》,臺北市:臺北市美術館,1988。

· 曾媚珍,《空谷中的清音—劉啓祥》,高雄市:高雄市立美術館,2004。

· 曾媚珍,《劉啓祥的生命旅程與藝術》,高雄市:串門企業有限公司,2005。

· 劉耿一,《由夢幻到真實》,臺北市:雄獅圖書股份有限公司,1993。

· 蕭瓊瑞,《島嶼色彩—臺灣美術史論》,臺北市:三民書局,1997。

· 謝里法,《日據時代臺灣美術運動史》,臺北市,藝術家出版社,1998。

· 顏娟英,《臺灣近代美術大事年表1895-1945》,臺北市:雄獅圖書股份有限公司,1998。

· 顏娟英,《臺灣美術全集11—劉啓祥》,臺北市:藝術家出版社,1993。

· 顏娟英,《風景心境》,臺北市:雄獅圖書股份有限公司,2001。

· 羅潔尹等,《臺灣美術與社會脈動》,高雄市:高雄市立美術館,2000。

本書圖版提供:劉俊禎、張啓華文化藝術基金會、藝術家出版社,特此致謝。

國家圖書館出版品預行編目資料

劉啓祥〈成熟〉／曾媚珍 著
－－初版－－臺南市：臺南市政府，2014〔民103〕
64面：21×29.7公分 --（歷史‧榮光‧名作系列）

ISBN 978-986-04-0576-7（平裝）

1.劉啓祥　2.畫家　3.臺灣傳記

940.9933　　　　　　　　　　　　　103003307

臺南藝術叢書　A017
美術家傳記叢書 II ‖ 歷 史 ‧ 榮 光 ‧ 名 作 系 列

劉啓祥〈成熟〉　　曾媚珍／著

發 行 人｜賴清德
出 版 者｜臺南市政府
地　　址｜70801臺南市安平區永華路二段6號
電　　話｜（06）632-4453
傳　　真｜（06）633-3116
編輯顧問｜王秀雄、王耀庭、吳棕房、吳瑞麟、林柏亭、洪秀美、曾鈺涓、張明忠、張梅生、
　　　　　　蒲浩明、蒲浩志、劉俊禎、潘岳雄
編輯委員｜陳輝東、吳炫三、林曼麗、陳國寧、曾旭正、傅朝卿、蕭瓊瑞
審　　訂｜葉澤山
執　　行｜周雅菁、黃名亨、涂淑玲、陳富堯
指導單位｜文化部
策劃辦理｜臺南市政府文化局、財團法人台南市文化基金會

總 編 輯｜何政廣
編輯製作｜藝術家出版社
主　　編｜王庭玫
執行編輯｜謝汝萱、林容年
美術編輯｜柯美麗、曾小芬、王孝媺、張紓嘉
地　　址｜臺北市重慶南路一段147號6樓
電　　話｜（02）2371-9692～3
傳　　真｜（02）2331-7096
劃撥帳號｜藝術家出版社 50035145

總 經 銷｜時報文化出版企業股份有限公司
　　　　　　｜地址：桃園縣龜山鄉萬壽路二段351號
　　　　　　｜電話：（02）2306-6842

南部區域代理｜臺南市西門路一段223巷10弄26號
　　　　　　　｜電話：（06）261-7268
　　　　　　　｜傳真：（06）263-7698

印　　刷｜欣佑彩色製版印刷股份有限公司
初　　版｜中華民國103年5月
定　　價｜新臺幣250元

GPN　1010300391
ISBN　978-986-04-0576-7
局總號　2014-149

法律顧問　蕭雄淋